MATT VAN
LEEUWEN
JOSEPH
HAN
©
2014
M & J
ALL RIGHTS
RESERVED
ISBN
978-1-312-10676-5

www.ingramcontent.com/pod-product-compliance
Lightning Source LLC
Chambersburg PA
CBHW070229180526
45158CB00001BA/234